华夏万卷

让人人写好字

褚遂良雁塔圣教序

中\国\书\法\传\世\碑\帖\精\品

楷书
05

华夏万卷 编

cΠs
PUBLISHING & MEDIA

湖南美术出版社

全国百佳图书出版单位

·长沙·

图书在版编目（CIP）数据

褚遂良雁塔圣教序 / 华夏万卷编 . — 长沙：湖南美术出版社，2018.3（2022.8重印）
（中国书法传世碑帖精品）
ISBN 978-7-5356-7875-1

Ⅰ.①褚… Ⅱ.①华… Ⅲ.①楷书-碑帖-中国-唐代 Ⅳ.①J292.24

中国版本图书馆CIP数据核字（2018）第080486号

Chu Suiliang Yan Ta Shengjiao Xu

褚遂良雁塔圣教序
（中国书法传世碑帖精品）

出 版 人：黄　啸
编　　者：华夏万卷
编　　委：倪丽华　邹方斌
　　　　　汪　仕　王晓桥
责任编辑：邹方斌
责任校对：阳　微
装帧设计：周　喆
出版发行：湖南美术出版社
　　　　　（长沙市东二环一段622号）
经　　销：全国新华书店
印　　刷：成都市金雅迪彩色印刷有限公司
开　　本：880×1230　1/16
印　　张：3.75
版　　次：2018年3月第1版
印　　次：2022年8月第4次印刷
书　　号：ISBN 978-7-5356-7875-1
定　　价：25.00元

邮购联系：028-85973057　　邮编：610041
网　　址：http://www.scwj.net
电子邮箱：contact@scwj.net
如有倒装、破损、少页等印装质量问题，请与印刷厂联系斟换。
联系电话：028-85939803

简介

褚遂良（596—659），字登善，钱塘（今浙江杭州）人。以善书著称，经魏徵举荐而得到唐太宗李世民的赏识，历任起居郎、谏议大夫、中书令。太宗临终时，褚遂良受诏辅政。高宗即位，任吏部尚书，封河南郡公，人称『褚河南』。褚遂良一生耿直忠烈，因反对高宗立武则天为后而频遭贬谪，在外放中含恨而逝。他的书法近取初唐，远绍东晋，得王羲之书法三昧。唐太宗曾命他鉴别内府所藏王羲之的墨迹真伪，竟无一误断。其书熔『二王』（羲之、献之）、欧（阳询）、虞（世南）于一炉，形成遒劲妍美、空灵飘逸、奇妙多姿的书法风格，对后代书风影响深远。清代刘熙载曾有这样的评价：『褚河南（遂良）书为唐之广大教化主，颜平原（真卿）得其筋，徐季海（浩）之流得其肉。』

《雁塔圣教序》，亦称《慈恩寺圣教序》。唐贞观十九年（645），玄奘法师从印度寻求佛法归来，居弘福寺翻译佛经。佛经译成，玄奘法师上表请其作序以弘佛法。贞观二十二年（648），唐太宗为玄奘所译佛经撰写了《大唐三藏圣教序》，随后太子李治又撰《大唐皇帝述三藏圣教序记》。唐永徽四年（653）《大唐三藏圣教序》《大唐皇帝述三藏圣教序记》两碑镌立于长安慈恩寺大雁塔下。《雁塔圣教序》是这两碑的统称，褚遂良楷书，万文韶刻石。此碑堪称唐代楷书中的经典作品。

《雁塔圣教序》为褚遂良五十八岁时所书，代表了褚遂良楷书成熟期的风格。其笔法精妙娴熟，点画细劲挺拔，字形优雅遒美，整体刚柔并济，法度严谨，一派『秀骨清像』，空灵飞动，宛若仙人。碑文中两个『治』字，均缺末笔，实为避高宗李治之讳。

太宗文皇帝制。盖闻二仪有象，显覆载以含生；四时

大唐三藏聖教序

太宗文皇帝製

盖聞二儀有象顯

覆載以含生四時

無形，潛寒暑以化
物。是以窺天鑒地，
庸愚皆識其端；明
陰洞陽，賢哲罕窮

其觳然而天地苞

乎陰陽而易識者

以其有象也陰陽

觳乎天地而難窮

智　不　知　者
猶　惑　象　以
迷　形　顯　其
況　潛　可　無
乎　莫　徵　形
佛　覩　雖　也
道　觀　愚　故

崇虚乘幽控寂弘

济万品典御十方

举威灵而无上抑

神力而无下大之

则弥于宇
细之

则摄於
豪釐
无减

无生
歷千
劫而
不

古若
隐若
顯運
百

福而長今妙道凝
玄遵之莫知其際
法流湛寂挹之莫
測其源故知蠢蠢

凡愚，区区庸鄙，投其旨趣，能无疑惑者哉？然则大教之兴，基乎西土。腾汉

凡愚區區庸鄙投

其旨趣能無疑惑

者哉然則大教之

興基乎西土騰漢

庭而皎梦照東域

而流慈昔者分形

分蹟之時言未馳

成化當常現常

色不鏡三千之光

遷儀越世金容掩

遵及乎晦景歸眞

之世人仰德而知

麗象開圖空端四

八之相於是微言

之相於是微

廣被拯含類於三

途遺訓遐宣導羣

生於十地。然而真教難仰，莫能一其指（旨）歸；曲學易遵，邪正於焉紛糾。所以

匹於焉紛糾所以

指歸曲學易遵邪

教難仰莫能一其

生於十地然而真

空有之論，或習
俗而是非，大小之乘，
乍沿時而隆替。有玄
奘法師者，法門之

领袖也。幼怀贞敏，

早悟三空之心；长契

神情，先苞四忍之行。

松风水月，未

逑　契　早　领

行　神　悟　袖

松　情　三　也

风　先　空　幼

水　苞　之　怀

月　四　长　貞

未　忍　　敏

超比其清華仙露

神潤明珠讵露

測故珠能方其

未以诣方朗

形智能其朗

超通方

六無其朗

塵累朗

而
迥
出
隻
千
古
而

玄
門
慨
深
文
之
訛

正
法
之
陵
遲
棲
慮

無
對
凝
心
內
境
悲

谬。思欲分条析理，广彼前闻；截伪续真，开兹后学。是以翘心净土，往游西

谬思欲分条析理

廣彼前聞截偽續真

開兹後學是

翘心淨土往遊西

域乘危远迈，杖策孤征。积雪晨飞，涂间失地。惊砂夕起，空外迷天。万里山

域乘危遠邁杖策

孤遠積雪晨飛塗

閒失地驚砂夕起

空外迷天萬里山

川撥煙霞而進影

百重寒暑蹑霜雨

求深願達周遊西

而前蹑誠重勞輕

宇十有七年窮歷

道邦詢求正教雙

林八水味道餐風

鹿菀鷲峯瞻奇仰

宇，十有七年。穷历道邦，询求正教。双林八水，味道餐风。鹿菀（苑）鹫峰，瞻奇仰

20

异承至言於先聖受真教於上賢探賾妙門精窮奧業一乘五律之道馳

驟於心田，八藏三篋之文，波濤於口海。爰自所歷之國，惣（总）將三藏要文凡

驟於心田八藏三
篋之文波濤
海爰自所麻之國
惣將三藏要文凡

六

百

五

十

七

部

譯

布

中

夏

宣

揚

勝

業

引

慈

雲

於

西

極

潤

法

雨

於

東

垂

教

敤而復全蒼生罪

而還福濕火宅之

乾餞共拔迷途朗

愛水之昏波同臻

彼岸。是知恶因业坠，善以缘升，升坠之端，惟人所托。譬夫桂生高岭，云露

彼岸是知惡因業隊善以緣隊之端惟人所託譬夫桂生高嶺雲露

方得泫其花莲出

渌波飞尘不能污

其叶非莲性自洁

而桂质本由

所附者高则微物

不能累所憑者淨

則濁類不能沾夫

以卉木無知猶資

善而成善流乎人

倫有識不緣

求慶方冀兹經流

施將日月而無窮

斯福遐敷與乾坤

而永大

永徽四年歲次癸

丑十月己卯朔十

大書中五
唐令書日
皇臣書癸
帝臣令巳
述褚臣建
三遂臣
藏良褚
　　遂
　　良

聖教序記

夫顯揚正教非

智無以廣其文崇

微言非賢莫能定

其
旨
盖
真
如
聖
教

者
諸
法
之
玄
宗
衆

經
之
軏
躅
也
綜
括

宏
遠
奧
旨
遐
深
極

空有之精微體生

滅之機要詞茂道

曠尋之者不究其

焉文顯義幽理之

者莫测其际。故知圣慈所被，业无善而不臻；妙化所敷，缘无恶而不剪。开

莫测其际故知

聖慈所被業無善

而不臻妙化所

緣無惡而不剪開

法綱之綱紀弘

度之正教拯有

逵塗炭啟三藏之

祕扃是以名無翼

而长飞道無根而

永固道名流慶歷

遂古而鎮常赴感

應身經塵劫而不

朽。晨钟夕梵，交二音于鹫峰；慧日法流，转双轮于鹿菀（苑）。排空宝盖，接翔云

晨鍾夕梵交二
音於鷲峯慧日法
流轉雙輪於鹿菀
排空寶盖接翔雲

而共飞；庄野春林，与天花而合彩。伏惟皇帝陛下，上玄

皇帝陛下

惟

與天花而合彩伏

而共飛莊野春林

上玄

资福垂拱而治

荒德被黔黎敛衽

而朝万国恩加朽

骨磨窣归贝叶之

文澤及昆蟲金匱

流梵說之偈遂使

阿耨達水通神甸

之八川耆闍崛山

接嵩華之翠嶺窃以法性凝寂靡歸心而不通智地玄奥感懇誠而遂顯

岂謂重昏之夜燭
慧炬之光火宅之
朝降法雨於
是百川異流同會

于海；万区分义，揔（总）成乎实。岂与汤武校其优劣，尧舜比其圣德者哉！玄奘

於海，万区分义，揔

成乎实。岂与汤

武校其优劣，尧

舜比其圣德者哉！玄奘

法師者夙懷聰令

立志夷簡神清龆

乱之年體拔浮華

逝世嵒情定室逷

跡幽巖栖息三禪

巡遊十地超六

境獨步伽維會

一乘之旨隨機化

物以中華之無質，尋印度之真文。遠涉恒河，終期滿字。頻登雪嶺，更獲半

珠。问道往还，十有七载。备通释典，利物为心。以贞观十九年二月六日，奉

珠問道往還十有
七載備通釋典利
物為心以貞觀十
九年二月六日奉

敕于弘福寺翻译圣教要文凡六百五十七部引大海之法流洗尘劳而

不竭傳智燈之長

皎幽暗而恒明

自非久植勝緣何

以顯揚斯旨所謂

49

法相常住齊三光
之明
我皇福臻同二儀
之固伏見

御製眾經論序

照古騰今理含金石之聲文抱風雲之潤治辀以輕塵足

嶽隊露添流略
大綱以人為斯記
皇帝在春宮日製
此文

永徽四年歲次

癸丑十二月戊寅朔

十日丁亥建

尚書右僕射上柱

河南郡開國公

臣褚遂良書

萬文韶刻字

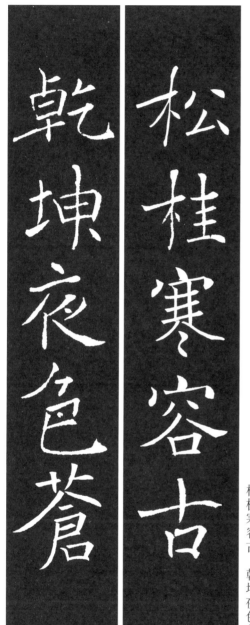

松桂寒容古　乾坤夜色苍

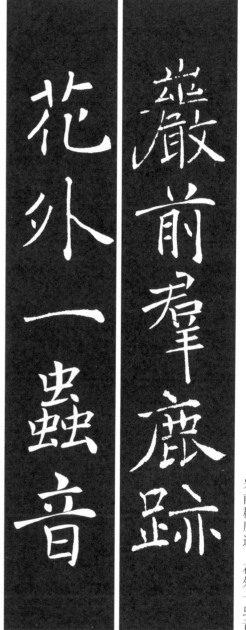

岩前群鹿迹　花外一虫音

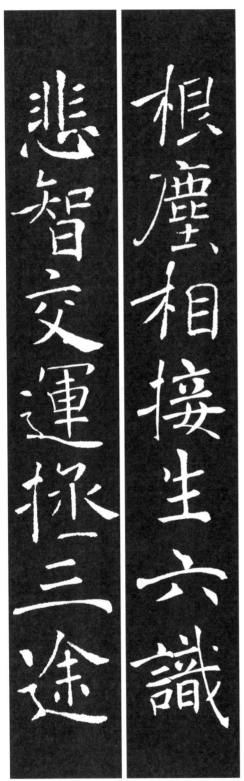

根尘相接生六识　悲智交运拯三途

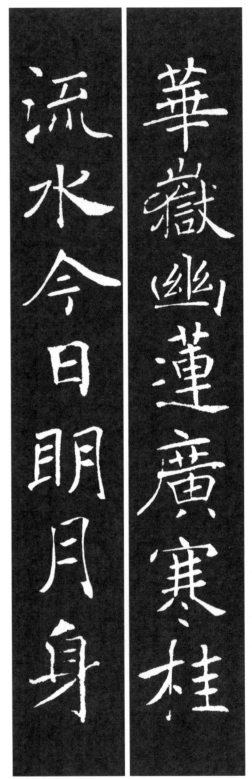

华岳幽莲广寒桂　流水今日明月身